簽繪頁

【醫院也瘋狂 8】

CRAZY HOSPITAL 8

作者：林子堯 (雷亞)、梁德垣 (兩元)

信箱：laya.laya@msa.hinet.net (洽談合作)

官站：http://www.laya.url.tw/hospital

臉書：醫院也瘋狂

協力：於是空白、瑪姬米、Yuting

編輯：雷亞

客串：於是空白、米八芭、篠舞、瑪姬米

校對：林組明、洪大

題字：黃崑林老師 (封面)、羅文鍵醫師 (扉頁)

出版：大笑文化有限公司

經銷：白象文化事業有限公司

白象電話：04-22652939 分機 300

白象地址：台中市南區美村路二段 392 號

初版一刷：2018 年 02 月

定價：新台幣 150 元

ISBN：978-986-95723-0-9

感謝桃園市文化局指導

台灣原創漫畫，歡迎推廣合作。

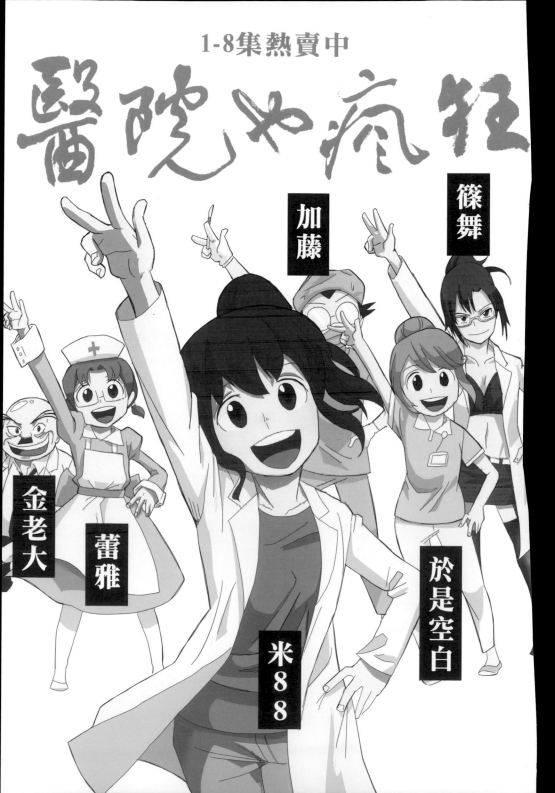

【感恩致謝】

- 【感謝粉絲】：向購買的粉絲說聲謝謝，台灣本土漫畫因你們的支持而茁壯。

- 【感謝醫療人員】：向台灣辛勞的醫療人員致敬，希望這本漫畫能為大家帶來歡笑，也讓民眾能更了解醫護人員的酸甜苦辣與心聲。

- 【感謝機構及前輩】：謝謝文化部、桃園市政府文化局和動漫界各位先進們的指導與鼓勵。感謝長久以來千業印刷、白象文化、大笑文化和無厘頭動畫等單位的協助。

- 【感謝校稿】：感謝老爸和洪大協助校對。

- 【感謝同仁】：感謝雷亞診所、桃園療養院、台大醫院、中國醫藥大學、聖保祿醫院、迎旭診所和陳炯旭診所大家的指導與照顧。

- 【感謝刊登】：感謝中國醫藥大學《中國醫訊》、台北榮總《癌症新探》、《精神醫學通訊》、《桃園青年》、《聯合新聞元氣網》和《國語日報》刊登醫院也瘋狂的漫畫。

- 【感謝醫療顧問】：感謝蘇泓文醫師、許政傑醫師、王庭馨護理師、王舜禾醫師、王威仁醫師、王怡之藥師、林典佑醫師、林岳辰醫師、林義傑醫師、鄭百珊醫師、黃峻偉醫師、羅文鍵醫師、徐鵬傑醫師、張瑞君醫師、張哲銘醫師、卓怡萱醫師、吳威廷醫師、吳澄舜醫師、洪國哲醫師、洪浩雲醫師、翁宇成醫師、賴俊穎醫師、武執中醫師、古智尹醫師、周育名醫師、周昕璇醫師、康培逸醫師、留駿宇醫師、米八芭藥師和愚者學長等人。

- 【感謝協力】：感謝「於是空白」、「瑪姬米」和「Yuting」的協助，因為妳們的幫忙讓醫院也瘋狂8更添風采。

- 【感謝親友】：最後要感謝我的家人及親朋好友，我若有些許成就，來自於他們。

【團隊榮耀】

得獎與肯定：

- 2013 林子堯醫師榮獲文化部藝術新秀
- 2014 台灣第一部本土醫院漫畫（第 1 集）
- 2014 新北市動漫競賽優選
- 2014 「金漫獎」入圍（第 1 集）
- 2014 自殺防治漫畫全國第一名
- 2014 主題曲歌曲榮獲文創之星全國第三名及最佳人氣獎
- 2015 「金漫獎」入圍（第 2、3 集）
- 2015 榮獲第 37 屆中小學優良課外讀物
- 2015 主題曲動畫近百萬人次觸及
- 2016 「金漫獎」首獎（第 4 集）
- 2016 林子堯醫師當選「十大傑出青年」
- 2016 榮獲第 38 屆中小學優良課外讀物
- 2017 榮獲第 39 屆中小學優良課外讀物

參展：

- 2014 日本手塚治虫紀念館交流
- 2015 桃園國際動漫展
- 2015 日本東京國際動漫展交流
- 2015 桃園藝術新星展
- 2015 亞洲動漫創作展 PF23
- 2016 桃園國際動漫展
- 2016 台灣世貿書展
- 2016 開拓動漫祭 FF28
- 2017 開拓動漫祭 FF29+FF30
- 2017 義大利波隆那書展
- 2016 台中國際動漫展
- 2018 開拓動漫祭 FF31

各界聯合推薦

「用戲謔趣味的方式來描述嚴肅的醫療議題，一本讓你笑中帶淚的醫療漫畫。」

——柯文哲（台北市市長、外科醫師）

「雷亞和兩元用自嘲幽默的角度畫出台灣醫護人員的甘苦談，莞爾之餘也讓大家發現：原來許多基層醫護人員是蠟燭兩頭燒的血汗勞工啊！」

——蘇微希（台灣動漫畫推廣協會理事長）

「台灣現在還能穩定出書的漫畫家已經是稀有動物了，尤其還是身兼醫生身分就更難得了，這還有什麼話好說，一定要大力支持！」

——鍾孟舜（前台北市漫畫工會理事長）

「透過漫畫了解職場的智慧，透過幽默化解醫界的辛勞～醫院也瘋狂系列，絕對是首選！」

——黃子佼（跨界王）

「能堅持漫畫創作這條路的人不多，尤其雙人組的合作更是難得，醫師雷亞加上漫畫家兩元的組合，合力創造出百分之兩百的威力，從作品中，你一定可以感受到他們倆對於漫畫的堅持與熱情啊！」

——曾建華（不熱血活不下去的漫畫家）

6

「生活需要智慧也需要幽默，《醫院也瘋狂》探索了杏林趣談，也反諷了專業知能，角色的生命活化了思維空間。漫畫呈現不一樣的敘事形式，創意蘊含於方寸之間，值得玩味。」

——謝章富（台灣藝術大學教授）

「創作能力，是種令人羨慕的天賦，但我更佩服的，是能善用天賦去關心社會、積極努力去讓生活中的人事物乃至於世界變得更美好的人，而子堯醫師，就是這樣的人。」

——賴麒文（無厘頭動畫創辦人）

「欣聞子堯獲選十大傑出青年殊榮，細數過往的佳言懿行，可謂實至名歸！記得當年第一集醫院也瘋狂出版的時候，醫療崩壞的議題才剛獲得社會關注，如今醫界的許多改革逐漸獲得民眾支持，子堯的貢獻功不可沒。感謝子堯讓社會大眾更了解醫界的現況，也請各位繼續支持醫院也瘋狂。」

——好運羊（外科醫師）

「居然出到第八集了，實在太有才！雷亞及兩元再次聯手出擊！必屬佳作！」

——急診女醫師小實學姊（急診醫師）

「好友兼資深鄉民的雷亞，用漫畫寫出這淚中帶笑的醫界秘辛，絕對大推！」

——Z9神龍（網路達人）

推薦序 （黃榮村）

善良熱情的醫師才子

子堯對於創作始終充滿鬥志和熱情，這些年來他的努力逐漸獲得大家肯定，他獲得文化部藝術新秀、文創之星競賽全國第三名和最佳人氣獎、入圍台灣漫畫最高榮譽「金漫獎」，還被日本譽為是「台灣版的怪醫黑傑克」，相當厲害。他不斷創下紀錄、超越過去的自己，並於 2016 年當選「十大傑出青年」，身為他過去的大學校長，我與有榮焉。他出版的本土醫院漫畫《醫院也瘋狂》，引起許多醫護人員共鳴。我認為漫畫就像是在寫五言或七言絕句，一定要在短短的框格之內，交待出完整的故事，要能有律動感，能諷刺時就來一下，最好能帶來驚奇，或最後來一個會心的微笑。

醫學生在見習和實習階段有幾個特質，是相當符合四格漫畫特質的：包括苦中作

8

樂、想辦法紓壓、培養對病人與周遭事物的興趣及關懷、團隊合作解決問題、對醫療體制與訓練機制的敏感度且作批判。

子堯在學生時，兼顧專業學習與人文關懷，是位多才多藝的醫學生才子，現在則是一位對人文有敏銳觀察力的精神科醫師。他身懷藝文絕技，在過去當見習醫學生期間偶試身手，畫了很多漫畫，幾年後獲得文化部肯定，頗有四格漫畫令人驚喜的效果，相信日後一定會有更多令人驚豔的成果。我看了子堯的四格漫畫後有點上癮，希望他日後能成為醫界一股清新的力量，繼續為我們畫出或寫出更輝煌壯闊又有趣的人生！

黃榮村

前中國醫藥大學校長

前教育部部長

9

推薦序（陳快樂）

才華洋溢的熱血醫師

在我擔任衛生署桃園療養院院長時，林子堯是我們的住院醫師，身為林醫師的院長，我相當以他為傲。林醫師個性善良敦厚、為人積極努力且才華洋溢，被他照顧過的病人都對他讚譽有加，他讓人感到溫暖。林醫師行醫之餘仍繫心於醫界與台灣社會，利用有限時間不斷創作，迄今已經出版了多本精神醫學衛教書籍、漫畫和繪本，而這本《醫院也瘋狂8》，更是許多人早已迫不及待要拜讀的大作。

《醫院也瘋狂》利用漫畫來道盡台灣醫護的酸甜苦辣、悲歡離合及爆笑趣事，讓醫護人員看了感到共鳴，而民眾也感到新奇有趣。林醫師因為這系列相關作品，陸續榮獲文化部藝術新秀、文創之星大賞與金漫獎首獎，相當令人讚賞。現在他

更當選全國十大傑出青年，並擔任雷亞診所的院長，非常厲害。

另外相當難得的是，林醫師還是學生時，就將自己的打工所得捐出，成立「舞劍壇創作人」，舉辦各類文創活動及競賽來鼓勵台灣青年學子創作，且他一做就是十七年，現在很少人有如此高度關懷社會文化之熱情。如今出版了這本有趣又關心基層醫護人員的漫畫，無疑是讓林醫師已經光彩奪目的人生，再添一筆風采。

陳快樂

前心理及口腔健康司司長

前桃園療養院院長

本集人物介紹

【LD】：
醫學生，雷亞室友，帥氣冷酷，總是很淡定的看著雷亞做蠢事，具有偵測能力。

【歐羅】：
醫學生，虎背熊腰、力大如牛、個性魯莽，常跟雷亞一起做蠢事，喜歡假面騎士。

【雷亞】：
醫學生，本書主角，天然呆、無腦又愛吃，喜歡動漫和電玩。

【政傑】：
醫學生，雷亞室友，正義感強烈、個性豪爽，渾身肌肉，生氣時會變身。

【龜】：
醫學生，總是笑咪咪迎人。運動全能特別熱愛排球，個性溫和有禮貌。

【歐君】：
醫學生，聰明伶俐又古靈精怪，射飛鏢很準，身手矯健。

【欣怡】：
資深護理師，個性火爆，照顧學妹，不怕惡勢力。針法精湛。

【蕾雅】：
表面是護理師，事實上是雷亞被欣怡強迫打扮而成，為了讓雷亞體驗護理師辛勞。

【雅婷】：
護理師，個性內向溫和，喜愛閱讀，熱衷於提倡環保。

本集人物介紹

【金老大】：
院長，個性喜怒無常、滿口醫德卻常壓榨基層醫護人員。年輕時是台灣外科名醫。

【鄭副院長】：
一位時常被大家忽略的路人副院長。

【崔醫師】：
精神科主任，沉穩內斂、心思縝密、具有看穿人心的蛇眼。

【龍醫師】：
急診主任，個性剛烈正直，身懷絕世武功，常會以暴制暴，勇於面對惡勢力。

【加藤醫師】：
外科主治醫師，刀法出神入化，總是穿著開刀服和戴口罩。醫學生喜愛的學長。

【李醫師】：
內科主任，金髮碧眼混血兒，帥氣輕佻、喜好女色。

【總醫師】：
外科總醫師，個性陰沉冷酷，因為一直無法升上主治醫師而嫉妒加藤醫師。

【伊鳩彰郎】：
邪惡壞人，一身黑衣，專門販賣非法物品、挑撥醫病關係和惡化醫療糾紛。

【留醫師】：
牙醫師，雷亞表哥，醫術精湛、個性率直，歌聲好聽，神似巨星劉德華。

本集人物介紹

【815】：
林醫師的好朋友，多才多藝，擅長繪畫、模型、布偶和拍攝。粉絲團【815 art】。

【兩元】：
本書作者，職業漫畫家，熱愛漫畫和環保。

【林醫師】：
本書作者，戴著紙袋隱瞞長相，事實上是未來世界的雷亞。雷亞診所院長。

【月月鳥】：
醫學生，頭上有個鳥巢，擅長魔術和耳鼻喉科問題。

【康康牙醫】：
牙醫師，溫柔帥氣，很有女人緣。

【小黃醫師】：
新陳代謝科主治醫師，學識淵博，勤於衛教。粉絲團【黃峻偉醫師】。

【張醫師】：
婦產科主治醫師，善體人意，默默付出。

【之之】：
雷亞診所藥師，優雅從容，害怕蟑螂。

【婷婷】：
雷亞診所櫃台，陽光活潑，活力滿點。

本集人物介紹

【小聿醫師】：
復健科主治醫師，有天使般的溫柔和治癒能力。

【百珊醫師】：
皮膚科主治醫師，醫術精湛、充滿正義感。

【阿國醫師】：
眼科主治醫師，總是爽朗開口笑。

【於是空白】：
友情客串，護理師畫家，萌萌可愛、工作認真，喜愛美食。粉絲團【於是空白】。

【瑪姬米】：
友情客串，圖文畫家，自稱是沙發上的軟爛馬鈴薯，喜歡吃肉。粉絲團【瑪姬米】。

【米88】：
友情客串，藥師畫家，活潑開朗、知識豐富，天真可愛。粉絲團【白袍藥師米八芭】。

【小雨】：
友情客串，醫師畫家，萌萌可愛、工作認真，喜愛美食。粉絲團【白袍恐懼症】。

【成真老師】：
友情客串，桃園模型店老闆，熱血無比。粉絲團【秋葉原模型手作坊】。

【小實學姊】：
友情客串，急診主治醫師兼畫家，熱心積極愛環保。粉絲團【急診女醫師其實】。

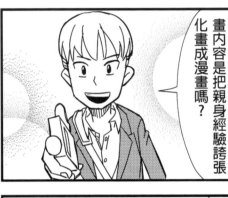

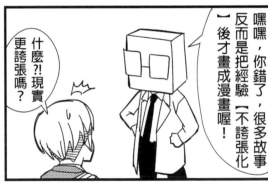

漫画或许很誇張

現实往往更疯狂

歲在丁酉年冬 文键書

你說得對

崔醫師，有時候會遇到一些不講道理的病人，要怎麼辦啊？

有時候病人是受到症狀影響，不宜正面衝突。

你可以跟他說【你說得對】，降低他的敵意。

點頭如搗蒜

原來如此，以退為進！

但如果他躁症說不停，或真的以為自己說得對怎麼辦？莫非要讓他說下去？

滔滔不絕

……

【你說得對】…

對吧，我真厲害！

哈哈哈!!

18

環保三寶

近來出現傳說中的【環保三寶】。

第一寶——環保鬥士兩元，他四處找尋並糾正不環保的人。

第二寶——小寶醫師，他負責提供環保物資，讓大家使用環保器具。

BRAVO!!

啪啪

第三寶——紙袋醫師，他頭戴可回收紙袋，功能是——

緊張…

激起大家對於環保的使命感

可惡！你竟敢用塑膠吸管！

你會夢到海龜喔！

救命啊!!

海龜找你手!!

回收不回收

【補充】：紙杯並非完全不可回收，取決於當地回收廠商是否有相關機器，如果不清楚可以跟環保局確認。

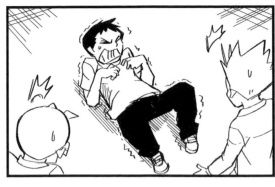

癲癇不要塞東西

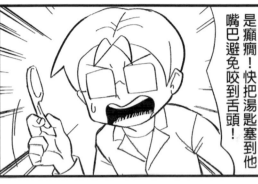

是癲癇！快把湯匙塞到他嘴巴避免咬到舌頭！

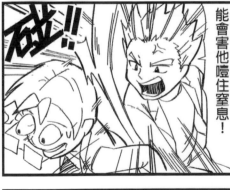

碰！！

塞你的頭啦！正確癲癇急救嘴巴不能塞東西啦！可能會害他噎住窒息！

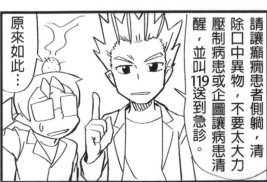

原來如此…

請讓癲癇患者側躺，清除口中異物，不要太大力壓制病患或企圖讓病患清醒，並叫119送到急診。

挖耳朵

嗯了

不要亂挖耳朵

雷亞快住手！現在耳鼻喉科已經不建議自己用棉棒挖耳屎了，有危險！

不過是耳朵癢想挖一下，有那麼嚴重嗎？

自己挖耳屎，若不當會容易耳道發炎感染，也很容易把異物和部分耳屎往更裡面推喔！

真的假的!?那怎麼辦？

一般耳屎會自動排出代謝，不需要特別挖，但如果真的耳垢太多，可以到耳鼻喉科用吸的喔！

吸吸～

青蛙解剖

林醫師，為啥我們中元節每年都要提前拜拜啊？

中元

不要問，很可怕！因為某人中元節會變得很可怕！！

某人變得很可怕？

中元節當天——

為了維護漫畫界和平，今天要解開我右手封印了！天空啊！大地啊！北方的戰神阿卡斯洛夫爾達！甦醒吧！卍煞氣A兩元卍！！！

這中二病發好嚴重啊…兩元一到中元節，就會變成中二元了，可怕…

哦哦哦！！哦不好～你無法看穿我的！！

24

生酮飲食

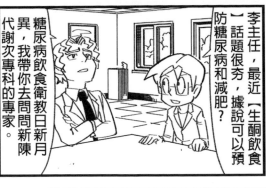

李主任，最近「生酮飲食」話題很夯，據說可以預防糖尿病和減肥？

糖尿病飲食衛教日新月異，我帶你去問問新陳代謝次專科的專家。

就是這位，人稱晴天暖男知識王──小黃醫師!!

哎呀，李主任你太誇大啦!

生酮飲食是攝取極低量碳水化合物，維持蛋白攝取量，加上提高油脂攝取，對於部分糖尿病患者可能有助益，但並非全部人喔

油脂

碳水化合物

目前仍有部分爭議有待進一步研究，建議民眾須與自己醫師討論，避免反而吃壞身體喔!

子宮肌瘤

欣怡你怎麼了？

張醫師，我下腹痛和月經來很多，人不太舒服。

你有三顆子宮肌瘤，壓迫到子宮腔和膀胱，所以會頻尿和增加出血量。

子宮肌瘤？惡性機會大嗎？

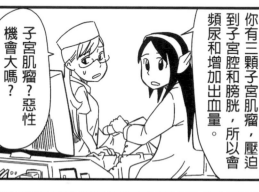

放心，子宮肌瘤是婦女最常見的良性腫瘤，發生率約為百分之20到40。

一定是那幾個天兵實習醫學生，害我氣到荷爾蒙失調長肌瘤的！

脫衣服

話說我有肌瘤要怎麼辦？

定期追蹤，不嚴重可以吃藥減低疼痛及出血，或是吃讓肌瘤縮小的藥，必要時開刀，更年期後荷爾蒙衰退通常肌瘤會變小喔。

躁症狂買

平常

我要省吃儉用，辛苦賺錢，存起來以後給寶貝女兒用。

某日

好開心！每袋水果看起來都很好吃，我一次買十袋！

買！都買!!

媽！你買的水果根本吃不完，都爛掉有蒼蠅了！

小孩子不懂事！多吃點才健康，我還要買十袋！

婆婆是罹患躁症，大家常誤會躁症是容易發脾氣，事實上常見是心情過度開心、話變多變快，還有過度花錢等問題。

【補充】：如有疑似躁症相關情況，可至身心科就診評估。

27

空白的書

空白你畫的護理故事好生動寫實，我幫你出圖文書好嗎？

真的嗎?!林醫師你會不會虧到要賣腎啊!

先不說賣腎了，你如果醫院上班又趕稿，我怕你會爆肝耶。

哈哈，你太誇大啦，再怎麼累都不會比護理上班還累吧！

趕稿第115天

我活下來了！我活下來了！

空白新書【護理師啟萌計畫】好看唷！

【補充】：【於是空白】的新書《護理師啟萌計畫》於2017年12月出版，歡迎大家支持。

版稅

空白你想要多少版稅啊？

版稅？我都好啊。

那就算你版稅15%好了，再送你50本當公關書。

好喔。

米88，腦闆最近幫我出書，一般作者版稅是多少啊？

以前聽說約10%，現在出版業不景氣，聽說有的剩下6%～8%。

?

噗！

腦闆你版稅給那麼高，你會不會虧錢啊？

我希望台灣護理人員的辛苦和故事能夠被大家知道，這些是無價的。

我怕你破產啊，我還想去雷亞診所看漫畫啊！

空白你放心…就算虧錢了—

於是賣腎

我還有腎臟可以賣啊！

呵呵

放我下來啊！

救命啊啊!!

現在活體腎臟一顆行情多少？

價格可議。

30

學數學對人生有沒有幫助?呃…我都記不起來那些數字啦!

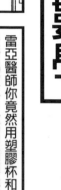

ㄞ勢!

雷亞醫師你竟然用塑膠杯和吸管喝飲料?!你知道塑膠要好幾百年才能分解嗎?你知道現在溫室效應,南極大陸六大冰川已經消退35公里了嗎?亞馬遜雨林每分鐘消失6個足球場面積、北極熊的數量剩下2萬多隻嗎?

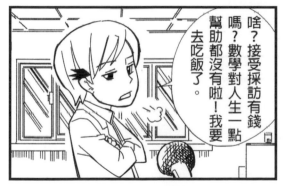

啥?接受採訪有錢嗎?數學對人生一點幫助都沒有啦!我要去吃飯了。

御飯糰熱量200卡、雞排卡,我一天需要1500卡熱量…如果要減肥,嗯…

數學

莫非是心聲

腦闆你又搬了一堆啥東西回來啊？

跟蹌

呼⋯⋯這些是要寄出去的醫院也瘋狂八，麻煩婷婷您幫忙了。

也太多了吧！這少說兩百本。

硬

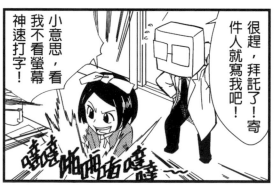

很趕，拜託了！寄件人就寫我吧！

小意思，看我不看螢幕神速打字！

嗶嗶啪啪啪嘰嘰嘰～

!!⋯⋯這⋯難道是心⋯心聲？

寄賤人林子堯醫師
桃園雷亞診所

寄賤人林子堯醫師
桃園雷亞診所

寄賤人林子堯醫師
桃園雷亞診所

寄賤人林子堯醫師
桃園雷亞診所

2018年到了，新的一年，診所也要元氣滿百！

林醫師新年快樂，這是我們家土產——鳳梨！

這是我們自己種的有機鳳梨！

哇！好棒，謝謝。

這是手工餅乾！

林醫師這是剛買的飲料

呃…謝謝但我飽了

哇！今天診次可能會破紀錄喔！

體重會先破紀錄…

破紀錄

獨有技術

2017年8月15日

史密斯先生，這是我們醫院獨有的卍字開刀技術，厲害吧！

開刀中講話小聲點

Amazing!!!
不可思議，雙手都能開刀。

什麼?!

停電?!

快去連絡工務組！

病人還沒開完怎麼辦?!

歐君學妹快拿手機出來，我想到好辦法！

加藤學長，手機亮度不太夠吧？

金光閃閃

哇！超亮！

哇！這也是獨有技術嗎！

【補充】：2017年8月15日臺灣各地發生大規模無預警停電，此事件被稱為【815台灣大停電】。

34

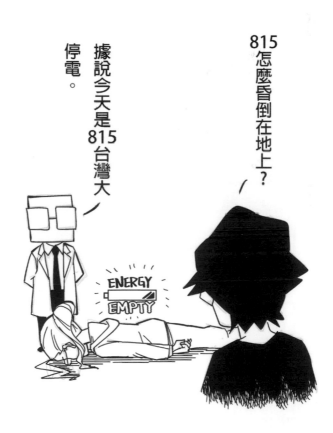

815怎麼昏倒在地上？

據說今天是815台灣大停電。

無【髮】無天

喔？金院長蒞臨我小小皮膚科門診有何貴事？

我戴假髮你還認得出來？

哼，我最近被加藤醫師取笑，想問禿頭的原因。

禿頭原因很多，包括雄性禿、壓力落髮、拔毛癖、頭皮發炎或感染等，治療方式也因人而異。

那我的狀況呢？

像你這種【無髮無天】的人要長出頭髮我看很難啦，假髮蠻適合你的啊！

你說什麼?!我要把你考績打丙等！

跟你講話我覺得白髮都變多了。

專科次專科

加藤醫師，你有時候說自己是外科醫師，有時候又說自己是神經外科醫師，差別在哪啊？

醫學生畢業就能考醫師執照，住院醫師訓練之後才能考專科執照，像是外科、內科、婦產科、兒科、急診或精神科等都是不同的專科。

我看還有次專科，那是啥？

次專科就是專科醫師之後再訓練的細分科，比方說外科可以再分一般外科、大腸直腸外科、乳房外科或神經外科等。

天啊，光聽就覺得好累，根本訓練不完。

哈哈醫師都要活到老學到老啦。

白袍恐懼症

十年前

不同時代

燒喔！客倌上菜喔！現宰的香噴噴烤雞！

十年後

有機無毒小農養生小確幸雞肉，榮獲食品SOS認證，打卡分享加送小菜喔！

照鏡子

歐君你幹嘛照鏡子？

長痘痘？

我在考慮要不要去隆鼻…

真的假的？

假面目示人多辛苦啊？

對啊，手術不成功還會毀容

你們根本沒有資格這樣說吧！

是嗎!?

驚嚇等級

驚嚇等級1

什麼!?你說病人血液培養出超級抗藥細菌?!

驚嚇等級2

什麼?!你說昨天我搭訕的那位病患前天就往生了?

驚嚇等級3

什麼!?你說金老大要幫大家加薪?

驚嚇等級4

什麼?!你說珍珠奶茶都賣光了!?

助人為快樂之本，我們平常多做善事累積陰德，像是扶老人家過馬路等。

日行一善

阿婆我日行一善，幫你推輪椅過馬路！

哇！

猴死囝仔！我沒有要過馬路啦！我是在路口賣口香糖啦！

陰德+1，日行一善好棒棒！

氣喘吁吁

改裝車

這位小哥，不要再騎那種爛車了！

來買我的改裝腳踏車，有馬達、推進器和後照鏡喔！

……我是要運動，要快我騎機車就好啦！

驚

好像有道理

日本腦炎

妳先生得到日本腦炎，它以三斑家蚊為主要傳播媒介，初期症狀很像感冒：包括發燒、腹瀉、頭痛或嘔吐等，嚴重者會意識不清、腦損傷甚至死亡，致死率約20%至30%。

最有效的預防方式就是接種日本腦炎疫苗和家中去除會孳生蚊蟲的積水，出外時可以穿長袖或噴防蚊劑來避免被叮。

政傑醫師，我老公睡覺都打呼很大聲，害我睡不著!!

打呼是因為睡著後呼吸肌張力降低，加上鼻口咽等處有氣道狹窄，就會打呼喔!

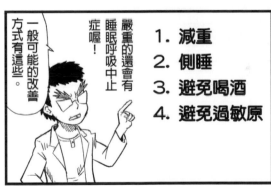

一般可能的改善方式有這些。

嚴重的還會有睡眠呼吸中止症喔!

1. 減重
2. 側睡
3. 避免喝酒
4. 避免過敏原

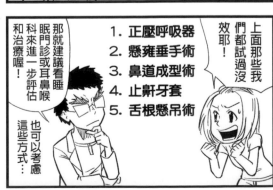

上面那些我們都試過沒效耶!

那就建議看睡眠門診或耳鼻喉科來進一步評估和治療喔!

1. 正壓呼吸器
2. 懸雍垂手術
3. 鼻道成型術
4. 止鼾牙套
5. 舌根懸吊術

也可以考慮這些方式…

醫師我又沒憂鬱症，你怎麼開抗憂鬱藥物【百憂解】給我！

藥單
Fluxetine

我理解你的擔心，請問手機除了打電話之外，還能上網、訂票或繳費吧？

對啊，那又怎樣？

一個東西可以有多種用途，就像手機一樣，百憂解可以增加血清素，可以治療很多疾病，像是憂鬱症、焦慮症、恐慌症等喔。

原來如此！

崔主任不好意思我誤會了。

這是大家常有的誤會，你願意把這問題提出來很好。

環境險惡

總醫師啊，我們急診醫師工作環境險惡，常有酗酒、車禍和生死交關的病人需要急救，我們很厲害的。

哼，我們外科醫師工作環境更險惡，開刀不小心就會被劃傷流血，可能會被感染，沒開好病人還會死亡。

你們都太菜了⋯我是冷氣維修師傅，我工作環境才險惡，工作地方通常都沒冷氣。

好⋯好強‼

成真老師

呼！終於到了，傳說中桃園模型店的聖地——秋葉原模型手作坊

天氣好熱喔…雷亞我們快進去吹冷氣。

兩位帥哥歡迎！我是成真老師，歡迎來到我的後宮聖地！這裡不管是鋼彈、假面騎士、動漫或布袋戲的模型都有喔！

聖地、聖地啊！

好酷啊！！！

目不轉睛

惺惺相惜

喔喔喔！這位壯漢你也是假面騎士粉絲啊！！

歐歐歐！成真老師看起來也是鋼彈愛好者啊！！

這就是命中注定的英雄相惜啊！

實在是相見恨晚，成真老師讓我們來場激烈的動漫交流吧！

那個⋯⋯這邊還有一個參訪民眾喔⋯⋯

真哥！

歐弟！

腦波薄弱

這款是最新的假面騎士模型，原價三千元，算你們特價兩千喔！

哇!!

哇!好帥喔!雷亞你要不要買!

兩千太貴了啦，我都可以吃好幾次藏壽司了。

但這是最新的限量版公仔耶，只有五百台，還附有LED燈光效果。

小費…

痔瘡與大腸癌

天啊！我大便有血，莫非是大腸癌？

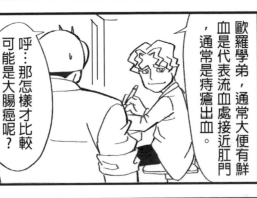

歐羅學弟，通常大便有鮮血是代表流血處接近肛門，通常是痔瘡出血。

呼⋯那怎樣才比較可能是大腸癌呢？

如果沒家族史，飲食沒太多燒烤油炸、體重沒持續減輕、大便沒有黏液，排便習慣正常通常不太像。

可是如果還是擔心怎麼辦？

很擔心的話可以抽血檢驗參考，或直接做大腸鏡看看就更準喔。

學長請饒命！

記得刷牙

刷牙不要太大力

你又吃東西不刷牙蛀牙了！看我鑽爆你！

表哥饒命啊！我只是吃完牛排沒刷牙，以後一定會記得的！

哼，我每天大力刷牙，這樣總不會蛀牙了吧！

牙齒好酸！！

你太大力刷牙，反而造成牙齦萎縮而過度敏感，建議用軟毛牙刷小力刷就好。

太好啦不是蛀牙！不然又要被表哥鑽了。

竊賊闖入醫院偷取五萬現金，被檢警帶回收押禁見。

偷你家的

哈，這醫院也真小氣，被偷五萬就要人坐牢，搞不好他沒錢吃飯啊？

說好的同理心呢？…

呃…老金，他偷的是我們醫院喔……

喔這樣啊…

這犯行罪大惡極！要馬上執行死刑！槍斃、槍斃！

……

54

拒絕霸凌

【補充】：教育部防制校園霸凌電話專線‥0800-200-885

對啊

他真是蠢喔

早安啊跌倒王

妹妹長期被精神霸凌而
罹患憂鬱症，需要跟學
校同學宣導不該惡意恥
笑他人。

弄假成真

喂，我青春痘破掉會癢，我要掛急診！

非急症…建議去皮膚科門診。

現在大半夜哪有門診？急診醫師了不起啊!?看我去爆料公社抹黑你們！

哈哈哈!!好多人轉貼，知道怕了吧！

X的，我嚴重受傷送急診，醫師竟然在划手機不理我。我都快死了，大家幫忙轉貼讓這位缺德醫師紅！999讚 555分享

受傷是吧

這位民眾說他青春痘嚴重受傷，我們給他最高級的治療…等等幫他插尿管。

……

睡眠很重要

雷亞同學黑眼圈很重，最近沒睡好？

我熬夜準備考試，沒想到考完卻失眠！

你應該是生理時鐘亂掉，正常作息搭配運動會改善！

但我覺得睡覺有點浪費時間，我可以拿來玩遊戲。

睡眠能讓身體和大腦修復，長期失眠容易情緒不穩定又記憶不好喔！

什麼?!所以我記性不好可能是失眠造成？

所以要早點睡喔！

你睡好也是金魚腦啦…

不要亂吃

儘管天氣很熱，也不能阻止我跑步減肥！

小心中暑

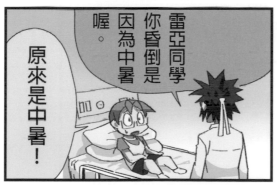

雷亞同學你昏倒是因為中暑喔。

原來是中暑！

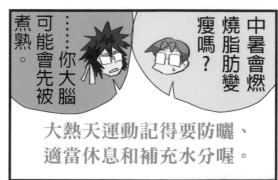

中暑會燃燒脂肪變瘦嗎？

……你大腦可能會先被煮熟。

大熱天運動記得要防曬、適當休息和補充水分喔。

世大運爭光

2017年，台灣舉辦世界大學運動會，各路運動好手齊聚競賽。

台灣拿下26面金牌、34面銀牌、30面銅牌，創下史上最佳紀錄。

世大運的成功，要歸功於無數英雄。感謝選手、教練、軍警消防、志工、表演者、轉播人員和買票的民眾，因為大家的努力，讓世界看見臺灣！

好想進場支持喔，但要看診，票又賣光了

我們可以用畫畫來支持！

60

羊群效應

排好久，請問這邊
是排什麼？免費早
餐？還是新手機？

我也只是跟著排，
不然問一下好了。

不知道
耶。

你也不
知道嗎
跟著排
就對了

……

逆向思考

我是一位醫師，未來想當一位漫畫家！

不務正業啦！

乖乖當醫生啦！

漫畫小孩看的玩意啦！

為啥大家會唱衰啊！

？

雷亞別氣餒，人生很多時候要逆向思考，我示範給你看。

我是一位漫畫家，未來要當一位醫師！

哇！漫畫界的史懷哲！

偉大！

超勵志！

雷亞同學你怎麼跑來漫畫工作室!?

哥哥!我想利用假期來這邊跟你們學習!我想成為一位漫畫家!

雷亞拜師

這嘛⋯⋯你可以去跟曾建華老師或湯翔麟老師那些大師學,我們工作室剛好冷氣壞了⋯⋯

冷氣昨天不是剛修好?

呃⋯工作室剛好椅子壞掉沒位置⋯⋯

我買新椅子回來了喔!

之前815全台大停電——

別胡扯到我!

痛!

⋯⋯⋯

…我說哥啊，你該不會其實不想讓我來學吧？

沒、沒這回事，小屁孩放假回宿舍打LOL啦！

廢寢【望】食

我的夢想是成為漫畫家！任何事情都無法動搖我的決心！

嗚嗚！太熱血了！林醫師你就答應他吧！

哼…看來你對漫畫的熱情是真的，那我們就破例收容你當助手吧！

真的嗎？太感謝了，我一定努力不懈、廢寢忘食的好好學習！

那就馬上來練骨架

訂的披薩到了喔！

哇！披薩耶！我當漫畫家的第一餐！！YA！！！

……

記者突襲

救命啊！畫不完！醫院也瘋狂8要開天窗了！

不意外

飄魂

您好，請問林醫師和兩元兩位老師在嗎？

叩咚！

怎麼辦?!一定是編輯來催稿了！

怎麼辦?!一定是女朋友來查勤了！

編輯

單身狗

你們兩位可以不要再幻想了嗎？

我是新聞記者，想採訪兩位老師。

採訪中

看診中

唉…好吧，我來處理就好。

請問林醫師和兩元當初是怎麼認識的？

其實跟我名字有點關聯，他們是在518人力銀行認識的。

奇妙波長

他們兩人雖然個性差很多，但波長卻很合呢！

真的假的？他們兩位感覺風格差很多耶！

馬上換、馬上換！

環保！！～～

呼嚕

馬上畫、馬上畫！

交稿！！～～

手遊

兩元，這是記者後來寫的報導。你和林醫師在趕稿，我就幫你們受訪了。

早知道

早知道這樣，我就自己接受採訪！

怎麼了？我有地方講錯嗎？

這記者妹子這麼正，你怎麼沒跟我說?!

給我去趕稿！現在！馬上！

打鼾如雷

膽結石

雷亞你怎麼了？吃太多宵夜肚子痛？

我肚子突然好痛！！

雷亞振作啊！我馬上帶你去急診！

LD，我床底下的漫畫就交給你了，這輩子很高興能跟你當室友……

你是膽結石引起膽囊發炎，可能是平常飲食太油膩，建議調整飲食和運動減重，不然嚴重的話要割除膽囊喔！

蝦米?!那我不就變成無膽之徒?!

雷亞你可能會成為世界上第一個沒膽也沒腦還能存活的人類。

LD你竟然說風涼話！我一定會減肥成功給你看！

70

減肥計畫

減肥可以改善健康！我這次一定要減肥成功！！

又來了…每集都說要減肥…

應該是第一百次了吧！

捏~

呃…金魚腦發作，忘記今天有沒有跑過，當作跑過好了

跑步機

哇！忘記今天有沒有吃過宵夜…當作還沒吃好了！

鹹酥雞

又失敗了呢…

不意外…

……

碰！

好熱喔～兩元我們真的不能開一下冷氣嗎？

不行!!身為一位環保鬥士，我要努力避免溫室效應，堅持不開冷氣!!

心靜與心涼

5分鐘後——

冷氣…冷氣…我快熱死…不要阻止我開冷氣！

冷氣遙控器

林醫師心靜自然涼啊！一定有不開冷氣就會涼的方法！

吵死啦!!你們知道去年醫狂沒入圍金漫獎嗎？

叩囉

心涼自然靜～♪耳朵清淨多了～

急凍～～

雀躍～

72

洗手

這位奇裝異服護理師，你哪個單位的？我怎沒看過你？

糟了！被阿長長看到！

哈哈！阿長這是我的姪女啦！他正在學校當護生，我讓他來醫院觀摩一下！

喔，外院護生嗎？

重來！要成為專業護理師一定要會洗手！跟著我念口訣：內外夾弓大力丸！

嘩啦～

於是空白 繪　　FB：於是空白

【於是空白登場】

剛好路過

阿長不要對她太嚴苛。

他還只是個孩子啊！

好吧！剛好支援的護理師也要到了。

支援的護理師？

阿長好！

萌萌支援護理師

於是空白報到！

欸咦咦咦！？

【內外夾攻大力丸】於是空白的洗手小教室

內：手心對手心

外：手心對手背

夾：雙手指縫間

弓：手指關節處

大：拇指與虎口

立：指尖對手心

腕：最後洗手腕

【補充】：每個動作搓洗5下，全程40～60秒。亦有醫院版本【丸】是代表洗手結束的【完】。

75

【瑪姬米教主登場】

瑪姬米是個圖文畫家，畫的圖文涵蓋健身、保險和日常生活，相當有趣。

軟爛

動漫【銀魂】中的伊莉莎白布偶裡面是位大叔。

那瑪姬米裡面是——

啊！

竟然是個大正妹!!

【史萊姆眼藥水】

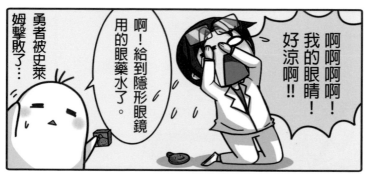

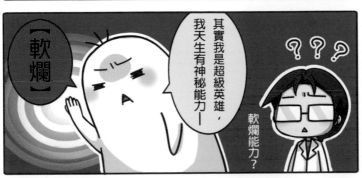

瑪姬米你明明是正妹，為啥都稱自己是軟爛馬鈴薯啊？

事到如今，我只好跟你說了。

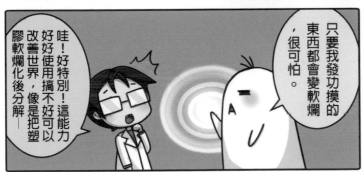

其實我是超級英雄，我天生有神秘能力！

【軟爛】

軟爛能力？

只要我發功摸的東西都會變軟爛，很可怕。

哇！好特別！這能力好好使用搞不好可以改善世界，像是把塑膠軟爛化後分解——

如果碰到人像這樣一碰——

超級英雄瑪姬米擊敗了勇者雷亞。

突然好懶，改善世界什麼的好麻煩喔…

【軟爛力場全開】

瑪姬米 繪　　FB：瑪姬米

好懶啊～
下雨天不想出門，
醫院請假好了⋯

明明是自己想偷懶！
少給我牽拖喔！還
幻想我有超能力～

錢包也不用帶了～
醫狂八也繼續拖稿～
反正都是因為
瑪姬米的關係嘛～
有瑪姬米真好～
真是可喜可賀呢～

[軟爛力場全開]

【不能開天窗】

醫狂八
要開天窗囉～

疑～這樣會
有用嗎？

嘖！

他沒辦法軟爛
他不認真催稿
會開天窗呢！

不行！醫狂8
不能開天窗！

Yuting 繪　　FB：Story of Cloda

民間常有幾個錯誤的醫療資訊，在此為大家澄清解惑喔！

錯誤醫療資訊

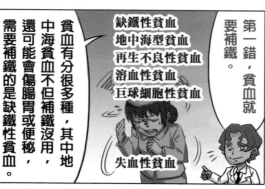

第一錯，貧血就要補鐵。

缺鐵性貧血
地中海型貧血
再生不良性貧血
溶血性貧血
巨球細胞性貧血
失血性貧血

貧血有分很多種，其中地中海貧血不但補鐵沒用，還可能會傷腸胃或便秘，需要補鐵的是缺鐵性貧血。

第二錯，尿尿變黃就代表腎不好。

尿液變黃有很多原因，包括水喝太少、吃火龍果、紅蘿蔔、維他命或木瓜，肝膽不好和泌尿道感染都可能導致尿液變黃色喔。

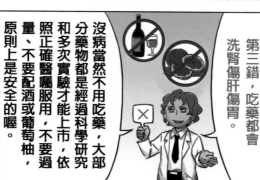

第三錯，吃藥都會洗腎傷肝傷胃。

沒病當然不用吃藥，大部分藥物都是經過科學研究和多次實驗才能上市，依照正確醫囑服用，不要過量、不要配酒或葡萄柚原則上是安全的喔。

試吃一口

我做了一個蛋糕，可以請你們幫我試吃一口看看味道如何嗎？

這蛋糕是要給加藤——

狼吞虎嚥

真好吃！謝謝款待。

嗚嗚，這一口也太大了吧…

復健科天使

小聿醫師是位復健科醫師，為人溫柔親切，常被病患稱為天使。

我昨天打球扭到腳

看我恢恢復！

哇！我又能跑了，跟沒受傷一樣！

太好了，打球要小心喔！

學姊我被青蛙咬到手！

痛痛飛！

叮鈴鈴

小聿學姊我愛你！

哈哈下次要小心喔！

暑假

嗶嗶

嗶嗶

假性近視

小明，幫忙看一下現在幾點啦？

揉眼

看不清楚

這是假性近視，長時間近看東西，睫狀肌過度收縮痙攣就可能會出現喔。

就叫你不要打電動！

那怎麼辦？

適當讓眼睛休息，看遠一點的東西，必要時點眼藥水可以改善喔。

醫師謝謝你!!

腦闆金魚腦

有一天雷亞診所外面下水道消毒

下水道蟑螂都跑出來亂竄了！

蟑螂有啥好怕？就是種節肢動物啊！腦闆你太沒用了！

嚇死你！

住手啊！

?

不好了！最怕蟑螂的之之被——

！

要我幫忙代班？之之怎麼了嗎？

呃…她目前嚇到變成石頭…

石頭？

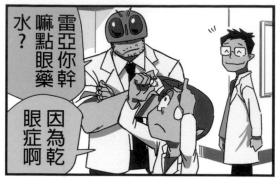

正確點眼藥水

雷亞你幹嘛點眼藥水？

因為乾眼症啊

不是這樣點啦，這樣很容易點到睫毛又眨眼流出來喔！

真的嗎？那要怎麼點才對？

最好的點法是拉開下眼皮點在裡面喔

真的耶！這樣就比較不會流出來了!!

學長怎辦?!我沒辦法拉開眼皮！

學弟…你面具先拿掉才行啦

生理食鹽水

哇！好痛！我流血了！

快用碘酒消毒避免感染！

學長你幹嘛打掉我的藥水？

哼！

酒精性碘酒有刺激性會讓傷口癒合變慢！最好用生理食鹽水沖洗，如果傷口骯髒可以用預防性抗生素。

原來如此！那學長你有帶生理食鹽水嗎？

哈當然沒有！

……

台灣漫畫最高榮譽

金漫獎

本土原創漫畫推廣

桃園國際動漫大展

醫生vs.漫畫家的跨界失控!!

感謝各界獎項肯定

新北市動漫競賽

2016新北市
漫畫徵件競賽頒獎典禮

粉絲簽書會
感謝大家熱情支持

出訪國外
國際交流
為台灣在國際爭光

當選十大
傑出青年
努力改善台灣社會

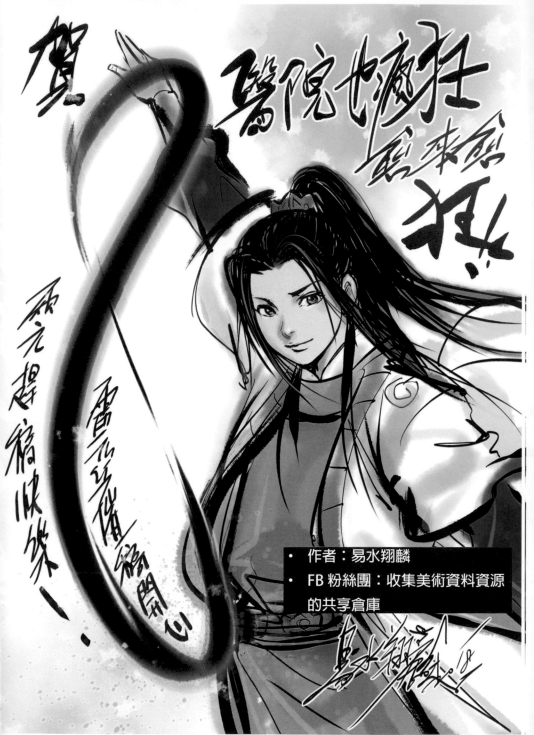

賀

醫院也瘋狂
君來爺
狂

君元趕稿快樂！

雷亞珍藏繪圖開心

- 作者：易水翔麟
- FB 粉絲團：收集美術資料資源
 的共享倉庫

醫院也瘋狂8

・作者：曾建華老師
・FB 粉絲團：漫畫家的店

醫院也瘋狂 8

"出來吧新刊！我還你原形！"

- 作者：篠舞醫師、土撥高
- FB 粉絲團：篠舞醫師的 s 日常
- FB 粉絲團：大撥露 Tappl's Artwork

- 作者：嘎嘎老師
- FB 粉絲團：菜鳥老師嘎嘎の日常

恭喜"醫狂王 8 出版囉!" by 嘎嘎. 2018/11/14♥

嘎嘎老師,會不能如期出版嗎?有點擔心~

他再怎麼金魚腦,漫畫一定會如期完成XD

醫院也瘋狂8 出版！

賀！

祝 大賣！
黃道

- 作者：黃道
- FB 粉絲團：黃道の漫画道

- 作者：徐芯
- FB 粉絲團：亞杯 sisters

醫狂出版社

- 作者：瑪姬米
- FB 粉絲團：瑪姬米

賀！醫狂8 出書

瑪姬米 2018/1/21

- 作者：Xin
- FB 粉絲團：藥插畫

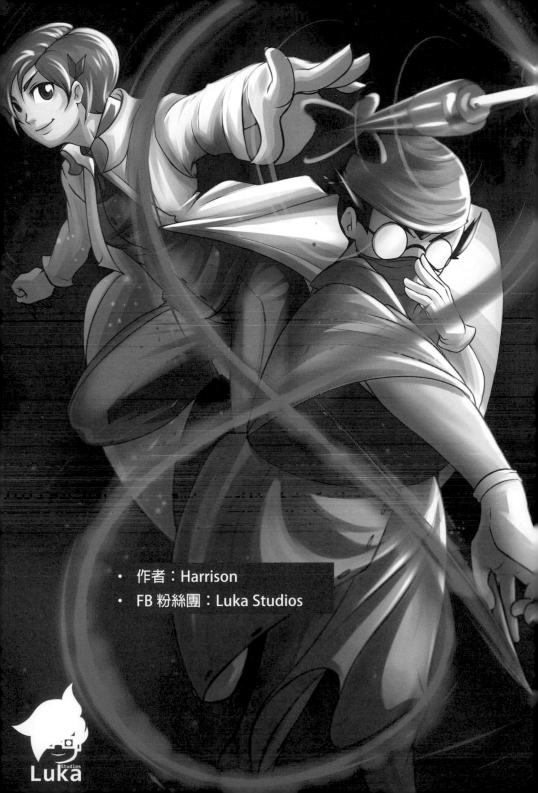

作者：Harrison

FB 粉絲團：Luka Studios

Luka
Studios

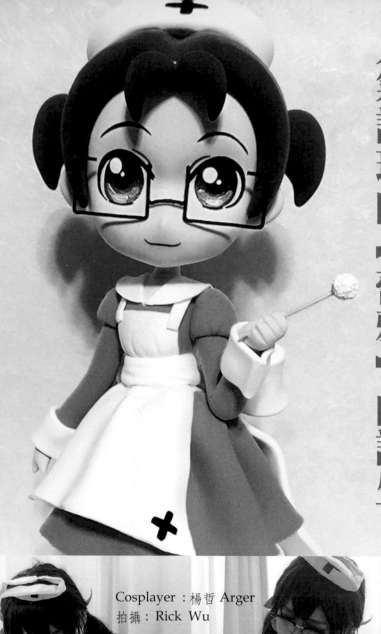

人氣護理師【蕾雅】的誕生

Cosplayer：楊哲 Arger
拍攝：Rick Wu

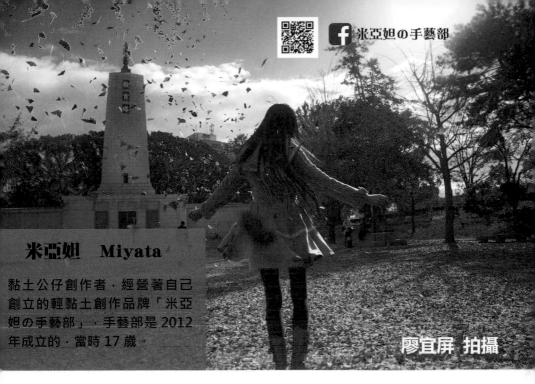

米亞妲　Miyata

黏土公仔創作者，經營著自己
創立的輕黏土創作品牌「米亞
妲の手藝部」，手藝部是 2012
年成立的，當時 17 歲。

米亞妲の手藝部

廖宜屏 拍攝

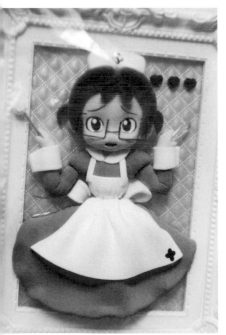

蕾雅的最初形象是這尊浮雕黏土作品

大家好！我是黏土公仔創作者「米亞妲」Miyata，承蒙雷亞邀請，今天很高興能跟醫院也瘋狂的粉絲聊聊護理師「蕾雅妹妹」的秘辛。

其實一開始蕾雅的誕生，是來自一個半立體的黏土作品，原本創造出來是要給雷亞一個驚喜的新年小禮物，沒想到雷亞非常喜歡，還開始陸續與朋友創作出更多蕾雅的作品，因此意外的走紅了（笑），身為蕾雅的「始作俑者」，今天特地偷偷告訴大家蕾雅的背景奇妙設定～

嗚嗚，為什麼大家的賀圖都是蕾雅，而不是我雷亞。

感謝大家熱情支持蕾雅！

蕾雅這個糊裡糊塗的小傢伙，頭髮綁著稚嫩的雙馬尾，身穿夢幻護理師風格制服，背上有個大大的蝴蝶結，但由於蝴蝶結太長了，經常垂到地板（絕對不是身高問題），小蕾雅只要一踩到就會跌得亂七八糟！醫院裡的同仁看不下去，有一次偷偷將緞帶剪短，沒想到隔天居然又長回來了，因此成為醫院裡的神秘都市傳說！

隨著《醫院也瘋狂》越來越紅，蕾雅這個特別的角色也越來越多人注意到，最後雷亞終於決定，讓蕾雅於《醫院也瘋狂5》閃亮登場，而身份是由雷亞被護理師欣怡強迫「變裝」而成的。

之後雷亞的眾多好朋友們，像是藥師「米八芭」、護理師「於是空白」、中醫師「篠舞醫師」、插畫家「大撥露」等人接連歡樂創作，甚至還有請厲害的模特兒「哲哲 Arger」來 Cosplay，蕾雅這隱藏角色在網路上一炮而紅，許多網友也熱愛這孩子（或是想揶揄雷亞本人？），總之都非常謝謝你們！希望藉由這篇小小特別專欄，分享創作這個角色帶給我的喜悅，以及為《醫院也瘋狂》系列作品增加點夢幻少女氣氛！

[推薦書籍]

《 不焦不慮好自在：和醫師一起改善焦慮症 》
林子堯、王志嘉、曾驛翔、亮亮 等醫師著

焦慮疾患是常見的心智疾病，但由於不了解或偏見，讓許多人常羞於就醫或甚至不知道自己得病，導致生活品質因此受到嚴重影響。林醫師以一年多的時間撰寫這本書籍。本書以醫師專業的角度，來介紹各種焦慮相關疾患（如強迫症、恐慌症、社交恐懼症、特定恐懼症、廣泛型焦慮症、創傷後壓力症候群等），內容深入淺出，希望能讓民眾有更多認識。

定價：280 元

《 你不可不知的安眠鎮定藥物 》
林子堯 醫師著

安眠鎮定藥物是醫學上常見的藥物之一，但鮮少有完整的中文衛教書籍來講解。林醫師將醫學知識與行醫經驗融合，撰寫而成的這本衛教書籍，希望能藉由深入淺出的文字說明，讓民眾能更了解安眠鎮定藥物，並正確而小心的使用。

定價：250 元

購買書籍可至誠品、金石堂、博客來或白象文化購買
如大量訂購（超過 10 本）可與 laya.laya@msa.hinet.net 聯絡

[推薦書籍]

《向菸酒毒說 NO!》

林子堯、曾驛翔 醫師著

隨著社會變遷，人們的生活壓力與日俱增，部分民眾會藉由抽菸或喝酒來麻痺自己或希望能改善心情，甚至有些人會被他人慫恿而吸毒，但往往因此「上癮」而遺憾終身。本書由兩位醫師花費兩年撰寫，內容淺顯易懂，搭配趣味漫畫插圖，使讀者容易理解。此書適合社會各階層人士閱讀，能獲取正確知識，也對他人有所幫助。

定價：250 元

《刀俠劉仁》

獠次郎 (劉自仁) 著

以台灣歷史為故事背景的原創武俠小說，台灣有許多可歌可泣的本土故事，卻被淹沒在歷史的洪流中，獠次郎以台灣歷史為背景，融合了「九曲堂」、「崎溜瀑布」、「義賊朱秋」等在地鄉野傳奇，透過武俠小說的方式來撰述，帶領讀者回到過去，追尋這塊土地的「俠」與「義」。

定價：300 元

護理師啟萌計畫

於是空白與這條
充滿冒險的護理之路

作者 於是空白

f 於是空白 🔍

萌萌護理師畫家「於是空白」首本個人作品，讓你笑中帶淚
地瞭解台灣基層護理人員的成長故事。各大書店均有在售。

《網開醫面》

網路成癮、遊戲成癮、手機成癮必讀書籍

林子堯醫師及謝詠基醫師著

　　網路成癮是當代一大問題，不管是在搭車、上課、或是吃東西時，你「抬頭」環顧四周，常會發現身邊盡是「低頭族」。隨著科技進步，網路越來越發達，使用的人數也與日俱增，然而網路雖然帶來許多便利與聲光娛樂效果，但過度依賴或使用網路產生的相關問題也越來越嚴重，這幾年來我鑽研了許多網路成癮的知識，也和許多醫界先進、電玩遊戲公司與遊戲玩家們請益學習，因此花費了長達四年的時間才出版，希望對大家能有所助益。

購買書籍可至誠品、金石堂、博客來或白象文化購買
如大量訂購（超過 10 本）可與 laya.laya@msa.hinet.net 聯絡

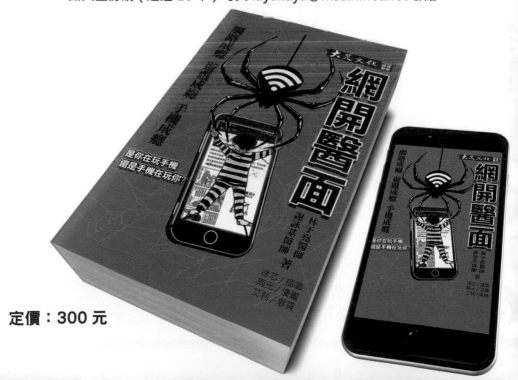

定價：300 元

記憶感應師

潛心創作五年，奇幻大師高永的最新小說

金鼎獎
金像獎
作家
高永 著 繪

高永老師簽書會：2018/2/11(日)14:00-15:00 台北公館台大體育館 3F